华夏万卷
让人人写好字

怀仁集王羲之书圣教序

中、国、书、法、传、世、碑、帖、精、品

行书 03

华夏万卷 编

全国百佳图书出版单位

湖南美术出版社

·长沙·

图书在版编目（CIP）数据

怀仁集王羲之书圣教序 / 华夏万卷编. — 长沙：湖南美术出版社，2018.3（2022.9重印）

（中国书法传世碑帖精品）

ISBN 978-7-5356-7881-2

Ⅰ.①怀… Ⅱ.①华… Ⅲ.①行书–碑帖–中国–东晋时代 Ⅳ.①J292.23

中国版本图书馆CIP数据核字（2018）第081142号

Huairen Ji Wang Xizhi Shu Shengjiao Xu

怀仁集王羲之书圣教序

（中国书法传世碑帖精品）

出 版 人：黄　啸

编　 者：华夏万卷

编　　委：倪丽华　邹方斌
　　　　　汪　仕　王晓桥

责任编辑：邹方斌

责任校对：汤兴艳

装帧设计：周　喆

出版发行：湖南美术出版社
　　　　　（长沙市东二环一段622号）

经　　销：全国新华书店

印　　刷：成都市金雅迪彩色印刷有限公司

开　　本：880×1230　1/16

印　　张：2.75

版　　次：2018年3月第1版

印　　次：2022年9月第6次印刷

书　　号：ISBN 978-7-5356-7881-2

定　　价：20.00元

邮购联系：028-85973057　　邮编：610041

网　　址：http://www.scwj.net

电子邮箱：contact@scwj.net

如有倒装、破损、少页等印装质量问题，请与印刷厂联系斟换。

联系电话：028-85939803

简介

王羲之（303—361）'字逸少'原籍琅邪临沂（今属山东）'后居会稽山阴（今浙江绍兴）'官至右军将军、会稽内史'后世又有『王右军』之称。关于其书法取法，他曾在《题卫夫人〈笔阵图〉后》一文中自述云：『予少学卫夫人书，将谓大能；及渡江北游名山，见李斯、曹喜等书；又之许下，见钟繇、梁鹄书；又之洛下，见蔡邕《石经》三体书……始知学卫夫人书，徒费年月耳。遂改本师，仍于众碑学习焉。』王羲之在书法史上继往开来，博采众长『兼撮众法，备成一家』人谓『尽善尽美』，后世尊之为『书圣』。

唐贞观元年（627）玄奘法师远赴印度寻求佛法，历时十九年学成归来，唐太宗感其诚，遂赐其入居弘福寺翻译佛经。佛经译成，玄奘法师上表唐太宗请求作序以弘佛法。贞观二十二年（648）唐太宗为其所译佛经撰写了《大唐三藏圣教序》，随后太子李治又撰《大唐皇帝述三藏圣教序记》。唐太宗素好王羲之书法，为感圣恩，弘福寺僧怀仁发下宏愿，将二圣序文用『书圣』笔迹集成一碑。历时二十四年，至咸亨三年（672）碑成，立于弘福寺，即《怀仁集王羲之书圣教序》。此碑现在西安碑林。

《怀仁集王羲之书圣教序》主要文字内容除了二圣序文外，还收录了玄奘法师所译之《心经》。所集之字主要出自内府所藏王羲之墨迹。行书集字，其难在于章法不失。观此碑，每字之间时见连带、呼应，一行之中大小、欹侧、虚实，起伏犹如一笔所书，气脉通畅，自然天成，实在难得。即使相同文字也尽可能避免重复，少有雷同。此碑一立，为弘扬佛法树起一面旗帜，也为书法学习者树起了一个典范。

大唐三藏聖教序

太宗文皇帝製

弘福寺沙門懷仁集晋右

將軍王羲之書

盖聞二儀有像顯覆載以含

生四時無形潛寒暑以化物

是以窺天鑑地庸愚皆識其

滿明陰洞陽賢哲罕窮其數

然而天地苞乎陰陽而易識

者以其有像也陰陽處乎天

地而難窮者以其無形也故

像顯可徵雖愚不惑形潛

莫覩在智猶迷況乎佛道崇

虛乘幽控寂弘濟萬品典御

十方舉威靈而無上抑神力

而无下。大之则弥于宇宙，细之则摄于豪（毫）厘。无灭无生，历千劫而不古；若隐若显，运百福而长今。妙道凝玄，遵之莫知其际；法流湛寂，挹之莫测

而无下大之则弥於宇宙细则摄於豪釐无灭无生千劫而不古若隐若显运百福而长今妙道凝玄遵之莫知其际法流湛寂挹之莫测

4

其源。故知蠢蠢凡愚，区区庸鄙，投其旨趣，能无疑或（惑）者哉！然则大教之兴，基乎西土。腾汉庭而皎梦，照东域而流慈。昔者分形分迹之时，言未

其源故知蠢蠢凡愚区
区庸鄙投其旨趣能无疑或者哉
然则大教之兴基乎西土腾
汉庭而皎梦照东域而流
慈昔者分形分迹之時言未

驰而成化，当常现常之世，民仰德而知遵。

及乎晦影归真，迁仪越世，金容掩色，不镜三千之光；丽象开图，空端四八之相。于是微言广被，拯含类

驰而成化当常现常之世民
仰德而知遵及于晦影归
真迁仪越世金容掩色不镜三
千之光丽象开图空端四八
之相於是溦言广被拯含类

於三途遺遺訓遐宣導羣生於
十地然而真教難仰莫能一
其旨歸曲學易遵耶正於焉
說以空有之論或習俗而
而是非大小之乘乍沿時而

隆替者，玄奘法师者法门

领袖也，身怀贞敏早悟三空

之心，长契神情先苞四忍之行

松风水月未足比其清华仙

露明珠讵能方其朗润故以

隆替。有玄奘法师者，法门之领袖也。幼怀贞敏，早悟三空之心；长契神情，先苞四忍之行。松风水月，未足比其清华；仙露明珠，讵能方其朗润。故以

8

智通无累，神测未形，超六尘而迥出，只千古而无对。凝心内境，悲正法之陵迟；栖虑玄门，慨深文之讹谬。思欲分条析理，广彼前闻；截伪续真，开兹

后学是以翘心净土注遊遨

域乘危远迈杖策孤远积雪

晨飞途间失地惊砂夕起空

外迷天万里山川拨烟霞而

进影百重寒暑蹑霜雨而前

踪诚重劳轻求深愿达周游

西宇十有七年穷历道邦询

求正教双林八水味道餐风

鹿菀鹫峰瞻奇仰异承

於先圣受真教於上贤探

踪。诚重劳轻，求深愿达。周游西宇，十有七年。穷历道邦，询求正教。双林八水，味道餐风。鹿菀（苑）鹫峰，瞻奇仰异。承至言于先圣，受真教于上贤。探

11

賢妙門精窮奧業一乘五律
之道馳驟於心田八藏三篋
之文波濤於口海爰自所歷
之國總將三藏要文凡六百
五十七部譯布中夏宣揚勝

赜妙门，精穷奥业。一乘五律之道，驰骤于心田；八藏三箧之文，波涛于口海。爰自所历之国，总将三藏要文凡六百五十七部，译布中夏，宣扬胜

业引慈云於西极，注法雨於东垂。圣教缺而复全，苍生罪而还福。湿火宅之干焰，共拔迷途；朗爱水之昏波，同臻彼岸。是知恶因业坠，善以缘升，

业引慈云挃西极注法雨挃东垂圣教缺而复全苍生罪而还福湿火宅之干焰共拔迷途朗爱水之昏波同臻彼岸是知恶因业坠善以缘升

隆之端惟人所託譬夫桂生

高嶺雲露方得泫其花蓮

出渌波飛塵不能汙其葉

蓮性自潔而桂質本貞良

所附者高則微物不能累

憑者净，则浊类不能沾。夫以卉木无知，犹资善而成善，况乎人伦有识，不缘庆而求庆！方冀兹经流施，将日月而无穷；斯福遐敷，与乾坤而永大。

朕才谢珪璋，言惭博达。至于内典，尤所未闲。昨制序文，深为鄙拙。唯恐秽翰墨于金简，标瓦砾于珠林。忽得来书，谬承褒赞。循躬省虑，弥益

摩顶善不足称，空劳致谢

皇帝在春宫述三藏圣记

夫显扬正教非智无以广其

文崇阐激言眈贤莫能定其

旨盖真如圣教者诸法之玄

宗，众经之轨躅也。综括宏远，奥旨遐深。极空有之精微，体生灭之机要。词茂道旷，寻之者不究其源；文显义幽，履之者莫测其际。故知圣慈所被，

宗衆經之軌躅也綜括宏遠奧旨遐深極空有之精微生滅之機要詞茂道曠尋之者究其源文顯義幽履之者莫測其際故如聖慈所被

18

業無善而不臻妙化所敷緣

無惡而不剪開法網之經紀弘

六度之正教拯羣有之塗炭

啟三藏之秘扃是以名無翼

而長飛道無根而永固道名

业无善而不臻；妙化所敷，缘无恶而不剪。开法网之纲纪，弘六度之正教；拯群有之涂炭，启三藏之秘扃。是以名无翼而长飞，道无根而永固。道名

流庆历遂古而镇常赴感应

身锺尘劫而不朽晨锺夕梵交

二音於鹫峰慧日法流转双

轮於鹿菀排空宝盖接翔云

而共飞庄野春林与天花而合

彩伏惟皇帝陛下上玄资福垂拱而治八荒德被黔黎敛衽而朝万国恩加朽骨石室归贝叶三文泽及昆露金匮流梵

说之偈遂使阿耨达水通神
甸之八川耆阇崛山接嵩华
之翠岭窃以法性凝寂靡归
心而不通智地玄奥感恳诚
遂显岂谓重昏之夜烛慧

炬之光，火宅之朝，降法雨之泽。于是百川异流，同会于海，万区分义，总成乎实。岂与汤武校其优劣，尧舜比其圣德者哉！玄奘法师者，夙怀聪令，

炬之光火宅之
泽於是百川異
乃高分義捻成乎
武挍其優劣堯舜
者哉玄奘法師
相降法雨
流同會於海
實豈與湯
比其聖德
夙懷聰令

23

立志夷简神清龆龀之年体拔浮华之世凝情定室匿迹幽岩栖息三禅巡遊十地超六尘之境独步迦维會一乗之旨随机化物以中華之無質寻

立志夷简。神清龆龀之年，体拔浮华之世。凝情定室，匿迹幽岩。栖息三禅，巡游十地。超六尘之境，独步迦维，会一乘之旨，随机化物。以中华之无质，寻

印度之真文。远涉恒河，终期满字。频登雪岭，更获半珠。问道往还，十有七载。备通释典，利物为心。以贞观十九年二月六日，奉

印度之真文远涉恒河终期满字频登雪嶺更獲半珠問道往還十有七載備通釋典利物為心以貞觀十九年二月

敕于弘福寺翻译圣教要文凡六百五十七部。引大海之法流，洗尘劳而不竭；传智灯之长焰，皎幽暗而恒明。自非久植胜缘，何以显扬斯旨。所

敕指弘福寺翻譯聖教要
文凡六百五十七部引大海之
法流洗塵勞而不竭傳智燈
之長燄皎幽闇而恒明自非
久植勝緣何以顯揚斯旨所

谓法相常住，齐三光之明

我皇福臻，同二仪之固。伏见御制，众经论序。照古腾今，理含金石之声，文抱风云之润。治辄以轻尘足岳，坠露添流，

御制众经论序照古腾今理含金石之声文抱风云之润治辄以轻尘足岳坠露添流

略举大纲，以为斯记。治素无才学，性不聪敏。内典诸文，殊未观揽（览）。所作论序，鄙拙尤繁。忽见来书，褒扬赞述。抚躬自省，惭悚交并。劳

略舉大綱以為斯記

治素无才學性不聰敏內典

諸文殊未觀攬所作論序鄙

拙尤繁忽見來書褒揚讚

迷揮形自省覺悚交並勞

师等远臻，深以为愧。贞观廿二年八月三日内府。般若波罗蜜多心经　沙门玄奘奉诏译。观自在菩萨，行深般若波罗

师等远臻深以为愧

贞观廿二年八月三日内

般若波罗蜜多心经

沙门玄奘奉

诏译

观自在菩萨行深般若波

罗

蜜多時照見五蘊皆空度一
切苦厄舍利子色不異空空
不異色色即是空空即是色
受想行識亦復如是舍利子
是諸法空相不生不滅不垢

蜜多时，照见五蕴皆空，度一切苦厄。舍利子！色不异空，空不异色；色即是空，空即是色。受想行识，亦复如是。舍利子！是诸法空相，不生不灭，不垢

30

不净不增不减是故空中无

色无受想行识无眼耳鼻

舌身意无色声香味觸法

无眼界乃至無意識界無

明盡乃至無老死

二無老死盡無苦集滅道無

智二無得以無所得故菩提薩

埵依般若波羅蜜多故心無

罣礙無罣礙故無有恐怖遠

離顛倒夢想究竟涅槃三世

诸佛，依般若波罗蜜多故，得阿耨多罗三藐三菩提。故知般若波罗蜜多是大神咒，是大明咒，是无上咒，是无等等咒。能除一切苦，真实不虚。故说

般若波羅蜜多呪即說呪

揭諦揭諦般羅揭諦

般羅僧揭諦 菩提莎婆訶

般若多心經

太子太傅尚書左僕射燕國公

于志宁、中书令南阳县开国男来济、礼部尚书高阳县开国男许敬宗、守黄门侍郎兼左庶子薛元超、

于志寧

中書令南陽縣開國男来濟、

禮部尚書高陽縣開國男

許敬宗

守黄門侍郎兼左庶子薛元超

守中书侍郎兼右庶子李义府等奉敕润色。咸亨三年十二月八日京城法侣建立。文林郎诸葛神力勒石。武骑尉朱静藏镌字。

守中書侍郎兼右庶子李義

府等奉

勅潤色

咸亨三年十二月八日京城法侶建

文林郎諸葛神力勒

武騎尉朱靜藏鐫字

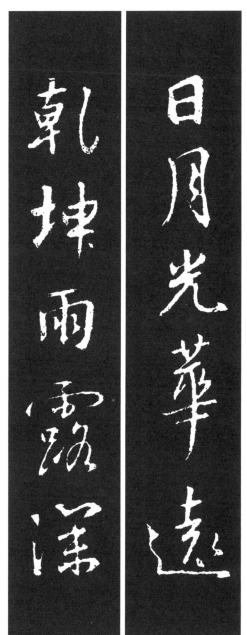

日月光华远　乾坤雨露深

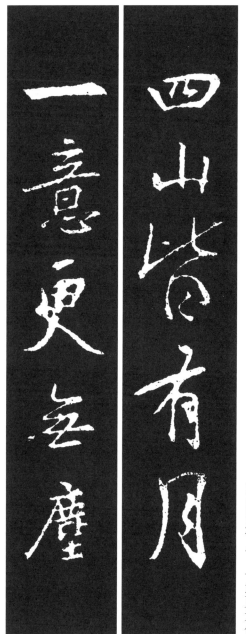

四山皆有月　一意更无尘

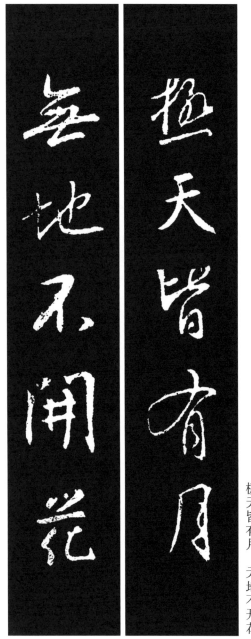

极天皆有月　无地不开花

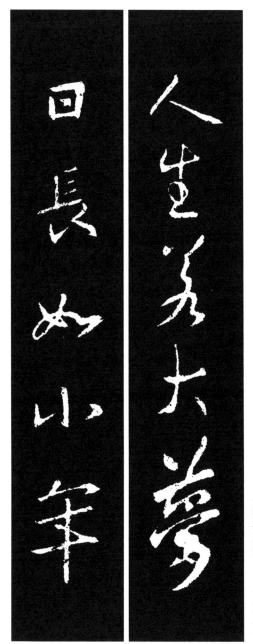

人生若大梦　日长如小年

38

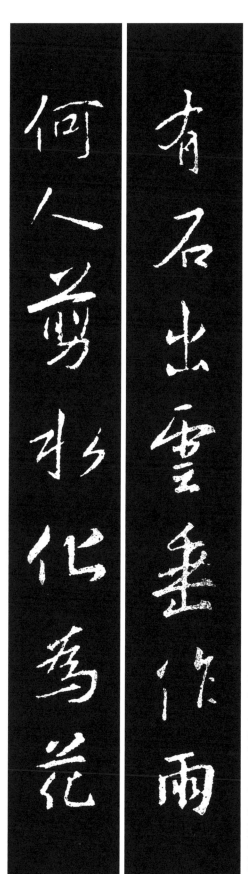

有石出云垂作雨　何人剪水化为花

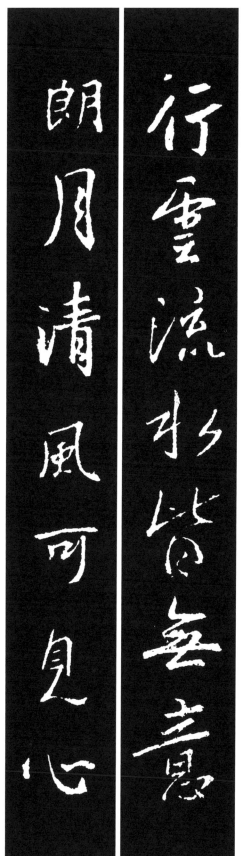

行云流水皆无意　朗月清风可见心

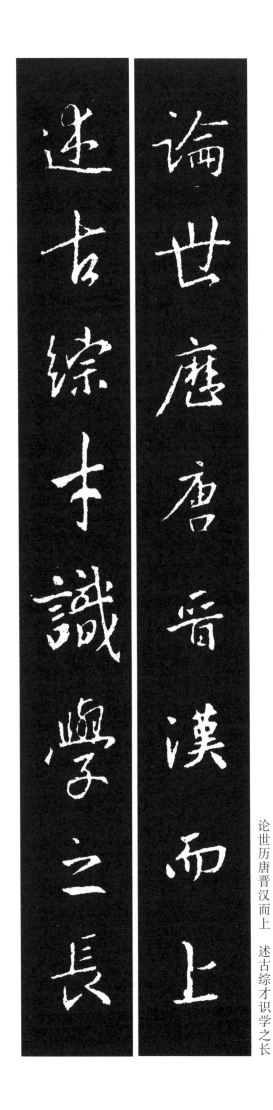

论世历唐晋汉而上　述古综才识学之长

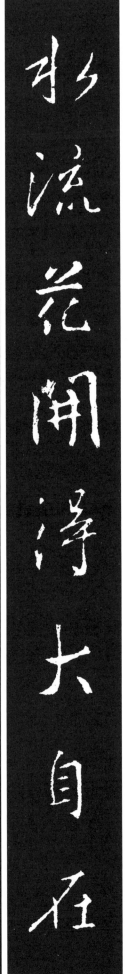

水流花开得大自在　风清月朗是上乘禅